U0114026

平龢養神明性

图书在版编目（CIP）数据

刘佃坤篆刻选/刘佃坤著. —北京：荣宝斋出版
社，2018.12
（荣宝斋印谱·当代系列）
ISBN 978-7-5003-2138-5

Ⅰ.①刘…　Ⅱ.①刘…　Ⅲ.①汉字-印谱-中国
-现代　Ⅳ.①J292.47

中国版本图书馆CIP数据核字(2018)第272733号

策　　划：张建平
扉页题签：于明诠
责任编辑：高承勇
校　　对：王桂荷
责任印制：孙　行
　　　　　毕景滨
　　　　　王丽清

LIU DIANKUN ZHUANKE XUAN
刘佃坤篆刻选

出版发行：荣宝斋出版社
地　　址：北京市西城区琉璃厂西街19号
邮政编码：100052
制　　版：北京兴裕时尚印刷有限公司
印　　刷：廊坊市佳艺印务有限公司
开本：787毫米×1092毫米　1/20　印张：6
版次：2018年12月第1版　印次：2018年12月第1次印刷
印数：0001-2000

ISBN 978-7-5003-2138-5　　定价：38.00元

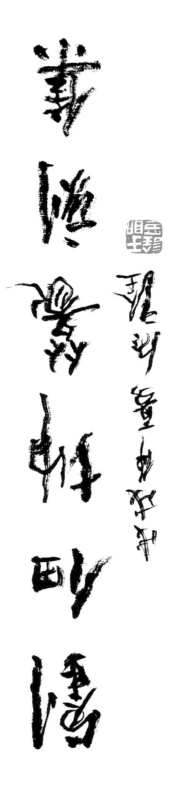

作者近照

简历

刘佃坤，别署刘骐铭，一九八五年生。山东莒南人。本科、硕士皆毕业于山东艺术学院，硕士研究生导师于明诠先生。二〇一六年研究生毕业荣获校级『优秀毕业生』称号，毕业作品获『美院晨光奖』并被学院收藏。现为中国书法家协会会员、山东省书法家协会篆刻委员会委员、山东印社理事、山东省青年书协副秘书长。现工作生活于济南。

序

印章者或铜玉或陶石镌刻凿铸，始于三代而盛于秦汉。至元明王冕、文何出，文人篆刻流派印艺滥觞，英杰余事蔚成大观，开宗立派者代不乏人。百年以降，吴齐二家凸起，开现代印风先河，皖浙及西泠诸贤刀韵流风渐为涵盖。继之者或冲切恣意，或视觉着意，于邓、赵『印出书出』『印外求印』之旨处渐深渐广，古意浇漓而新意叠出。更有陶泥刮削刻划者，旁搜远绍，点石成金，取意远古刻符砖瓦俗体之天真烂漫，翻作陶瓷印。因制作简省方便，俨然潮流。佃坤学印亦自临摹秦汉经典起步，一刀一划下过『死功夫』，深契缪篆之精、红白之奥。后来，眼界既阔博览既广，于古玺奇肆风格颇多偏爱，又痴迷汉将军章、烙马印、滑石印之苍茫绚烂，并以古器物、古砖瓦、钱币、骨签、刻石等金石文字置诸镌刻凿铸之间，印石同参，气象始大，磨剑十年而自家面目初成。观佃坤近作，恣肆旷达而不失婉转虚灵，酣畅痛快亦寓含典雅静穆。小印松活，巨制团练，且无论朱白皆浑厚朴拙古意盎然。更为可贵者，于时尚流风之探索借鉴，重其理而不因袭其貌，学术自立，此为大要。所作陶瓷印，金石为底而泥陶为韵，看似刻划随意率真自然，实则深稳沉着举轻若重。佃坤性格朴实内向，不善言辞，甚至有些偏强木讷，其印与其书、

于明诠先生序

其人风格本性十分契合一致。二〇〇四年入山艺书法专业，本科四年勤奋努力，无论书法篆刻都显露出较好的素质和天赋。毕业后虽忙于生计，依然默默用功，二〇一六年以优异的学习成绩获得硕士学位。多年来，他不因为专业小有成绩而浮躁，也不因为生活中的某些烦恼就自弃。做事踏实、认真、低调，不轻薄亦不张扬。这一点，对于有才华的青年作者来说特别重要。看佃坤每天依然忙碌奔波，也依然读书思考创作钻研，以古人『古意未离，新意迭出』铭于座右，自警自策。因此，我对佃坤的未来充满信心。艺道唯艰，愿与佃坤共勉。

于明诠戊戌夏至于见山见水楼

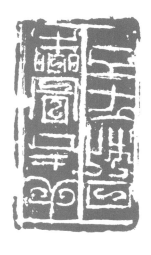

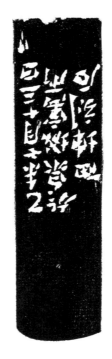

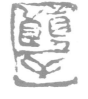

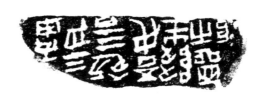

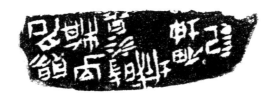

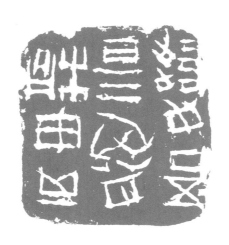

泲金公鼎 西周晚期

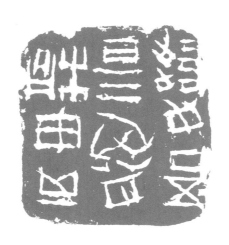

西周晚期 泲金公鼎 铭文拓本

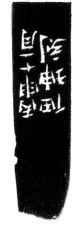

汉印文字徵

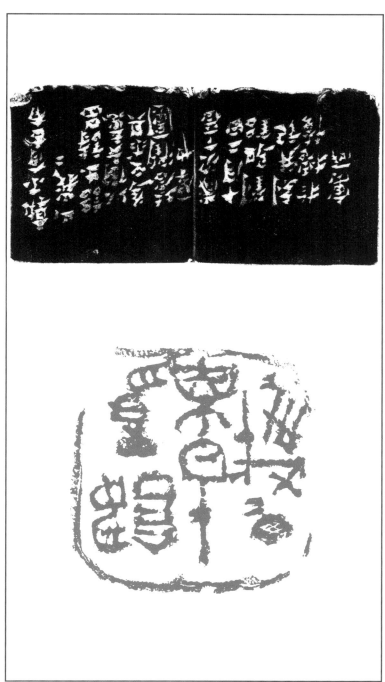

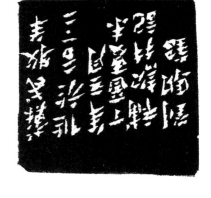

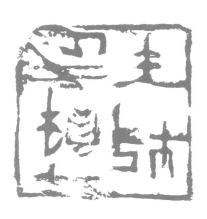

汉玉螭虎钮印

平四玉玺 一（阳识）

八

後周顯德重寶

五代十國貨幣

汉印文字征

真臣昌骑已

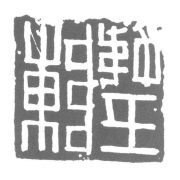

刘徽印

刘徽（秦汉时期）

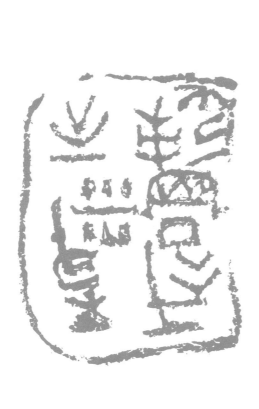

王鞅二年矛

左庫戈秦造政師晚二年正月丙午所造

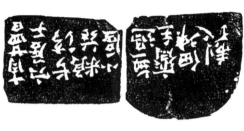

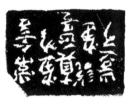

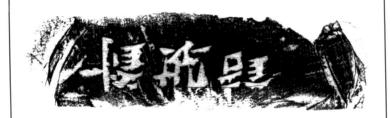

秦瓦量銘文

秦始皇詔版瓦量之銘

沈阳故宫藏印

汉雁足灯铭文及印文

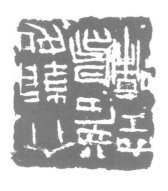

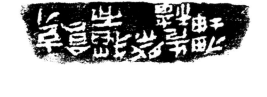

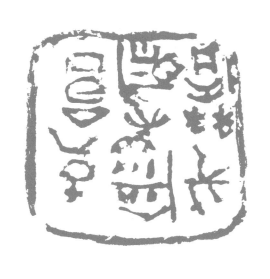

汉印文字徵卷一

合浦太守章汉官仪

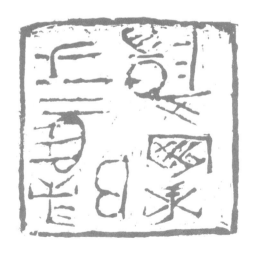

汉印浅说　陈国成

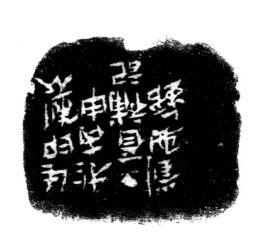

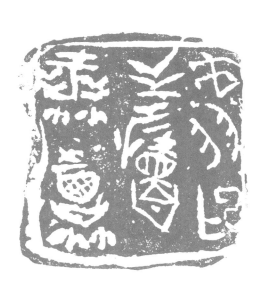

汉隶姿势变化

李隆基泰山刻石

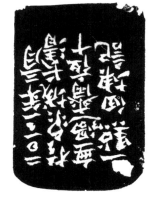

汉铜印丛

刻印選粹續集 弘一法師

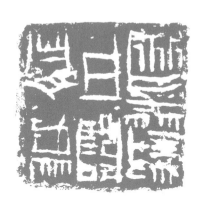

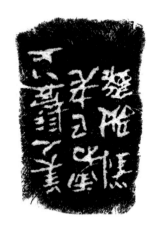

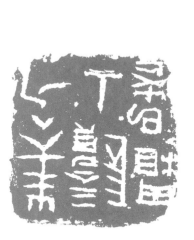

汉晋鉩印丛辑

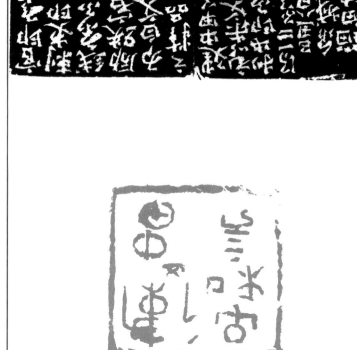

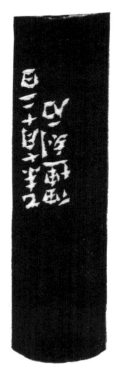

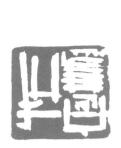

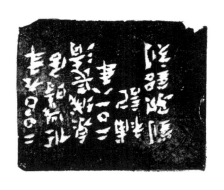

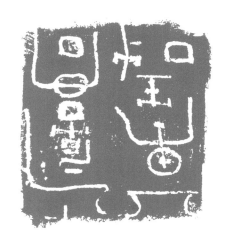

刻画篆书印选

龙去虎来

刻印章卷第上

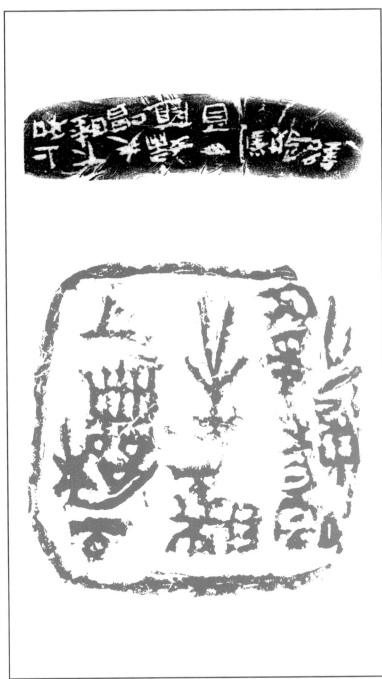

二十年丰县丞矢锟

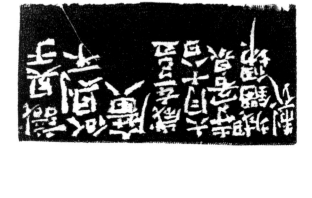

秦诏版秦量诏版

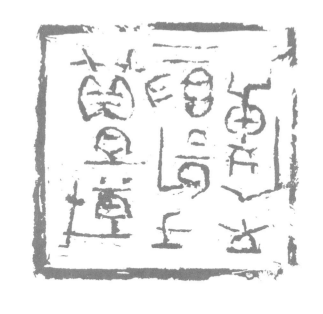

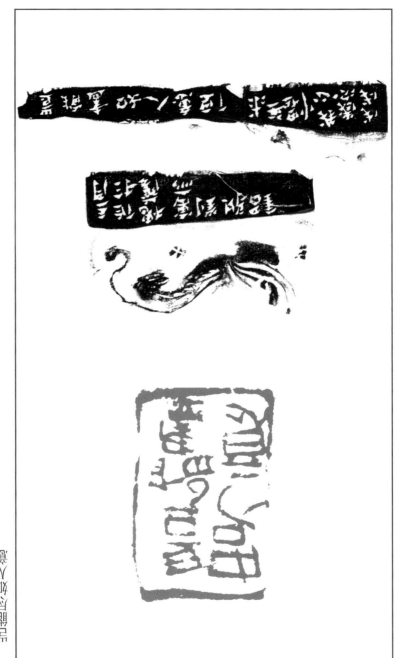

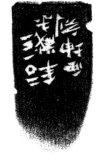

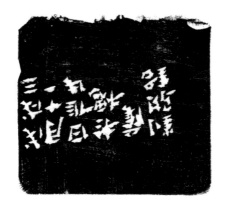

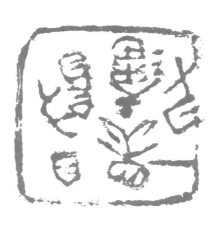

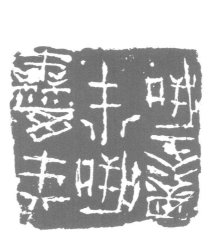

汉印文字徵卷十四

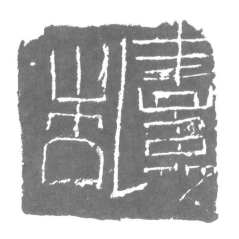

刻於漢磚 田家村造

漢銅鼓款識

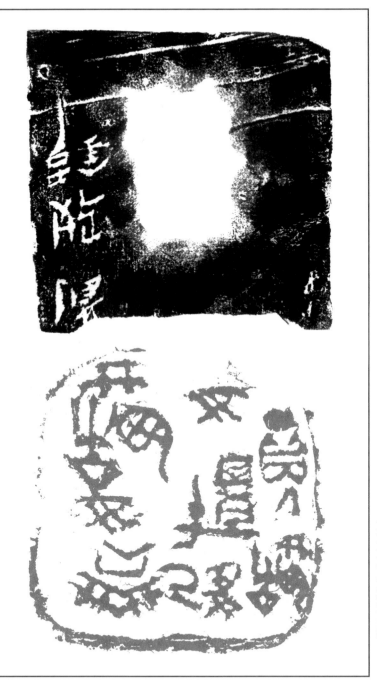

四二

秦印选

秦印赏析之一

秦印文字之美

图版

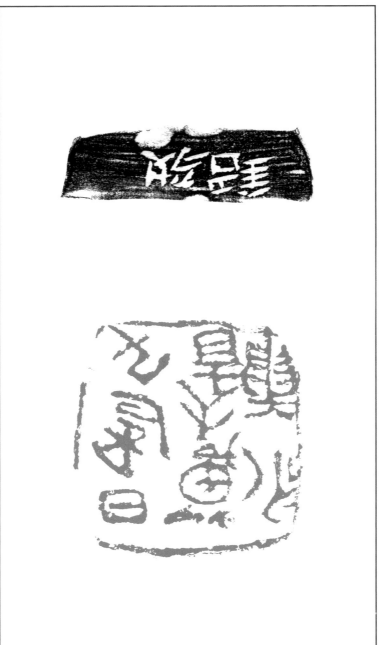

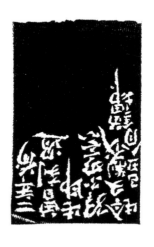

王福盦 释文

汉铜印丛

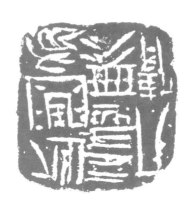

西汉官印之二

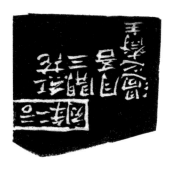

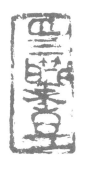

汉印篆字选

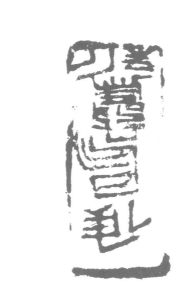

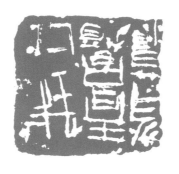

古玺印与田黄鉴赏

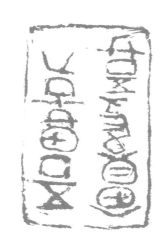

刘佃坤篆刻选

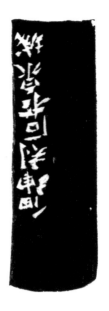

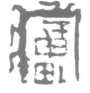

刻印叢輯　別逆道

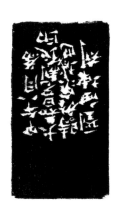

汉印集萃

汉巴郡朐忍令景云碑

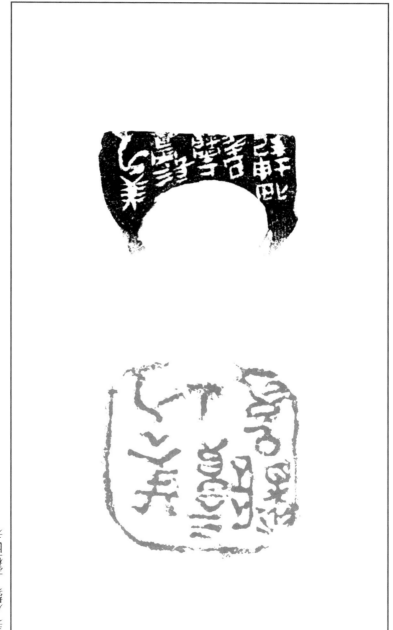

秦駰玉版　甲背

美人千萬壽已年

朱文印

白文

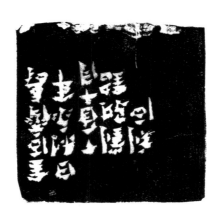

汉阳嘉量新莽嘉量

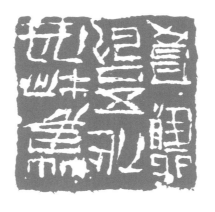

新莽始建国铜方斗

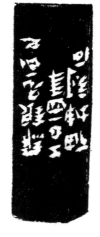

浙江省博物館藏印選

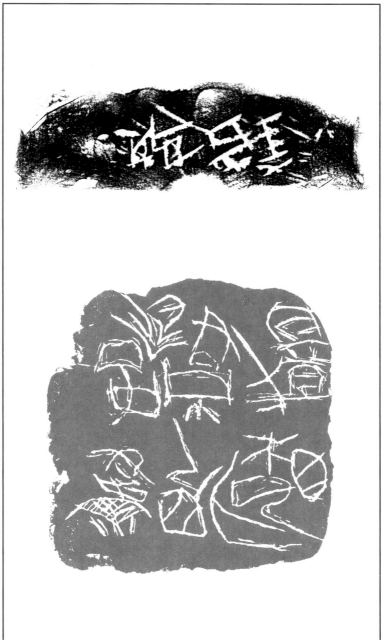

古鈢

父己盤兄丁

陝西博物館藏

右拓為原印放大

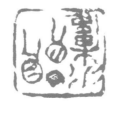

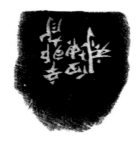

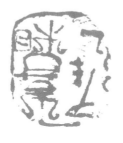

汉印典藏本铜单双面

曾长之印

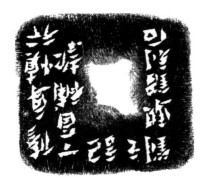

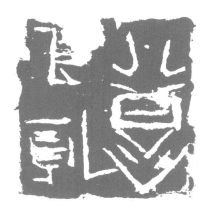

邊款

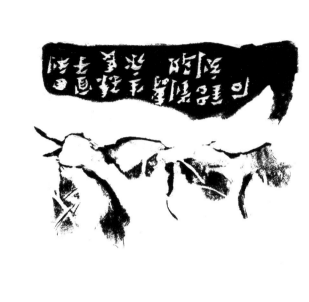

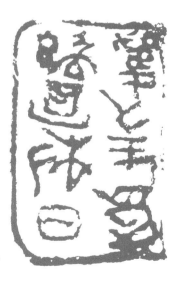

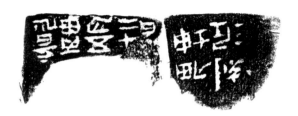

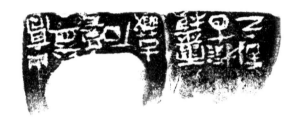

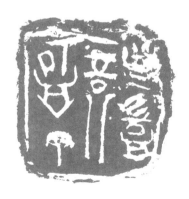

刻印葫芦印汇

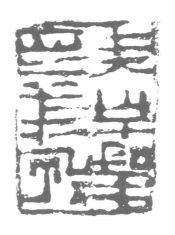

河南新郑出土陶文

河南新郑出土陶器盖

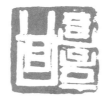

陶印文字

慶昌省記

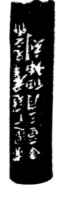

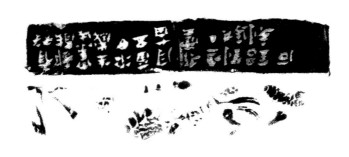

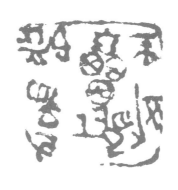

刻铭文拓片

古陶文字瓦当

侧面

汉姚孝经碑额

张美中画集

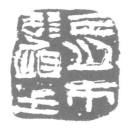

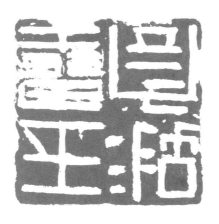

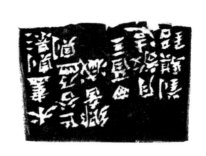

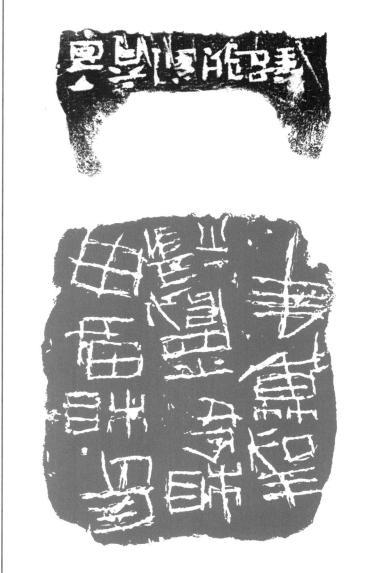

秦封宗邑瓦書

朱鳳瀚所藏秦封宗邑瓦書

汉印文字徵補遗

漢印文字徵補遺

秦代兵器題銘

秦始皇兵器陽文刻辭

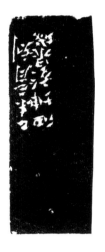

汉印选集

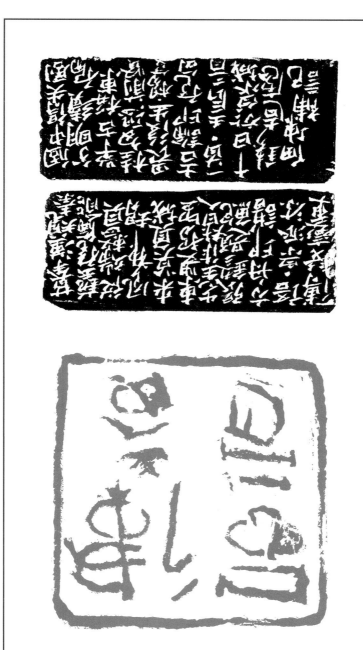

汉图形叠山车画像

书画印章

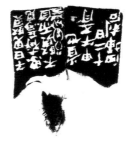

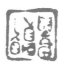

刘佃坤篆刻选

汉晋南北朝印风

赵意珍印（白文）·晋

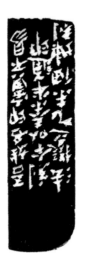

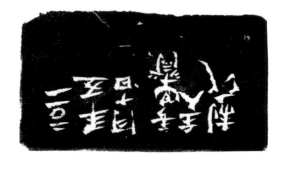

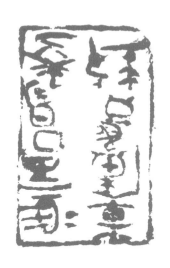

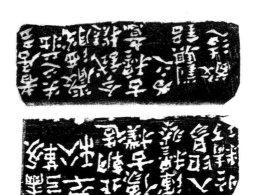

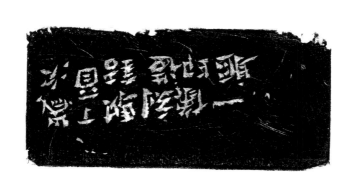

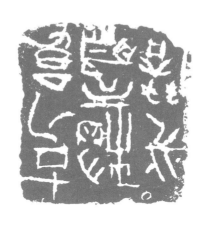

一〇三

齊魯印社藏

刻白人曼印有聲齋

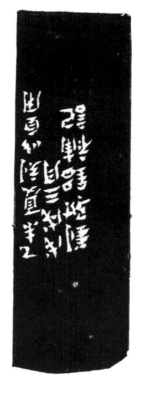

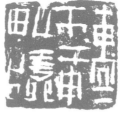

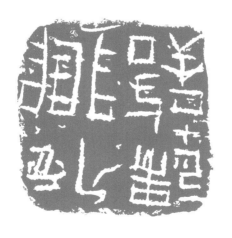

汉鸟虫书之二

秦秦鸟虫书合文

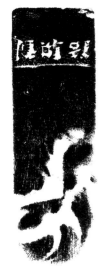

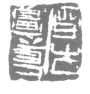

刘海粟书画选

草书不详

刻印八圖右

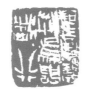

篆刻自学丛书

后记

我是一个不善于谋事亦不善于谋身的人，唯愿内心中只剩下虔诚和纯净。

从本、硕以及此前后的十数年，一路积攒下来并留有底稿的数百方印章中挑选出百余方风格相对统一的作品。这些作品像笔记一样成为了那些岁月中心神凝聚的缩影，里面有老师的心血与妻子的期望和我激荡不安的心。念此，心中又生涟漪。

学印我是亦步亦趋在临摹和关注秦汉印章，由金属之质转换到石头的同时也留心刻划陶文中带有的秀丽和洒脱，粗糙荒率成为其浪漫的原动力。『史在天地，如形之影』。对历代遗留下来的痕迹来说所有的评述文字都是无效的，心情、思路像谜语一样。只有自己去揣测、感悟那超人灵府的秘密。在临摹和创作到一定程度以后，觉得不该仅仅囿于技术和形式这么一个小范围的释读，还需有文心，即对生命和哲理更深层次的解释。

从一种风格到另一种风格的尝试往往是很短的距离。对『徒手线』式的刻划也偶有尝试并借鉴砖文与骨签中的看似无序性的排叠方式来打破秩序的惯性思维，愿其平易通达偶入险怪旁蹊。唯恐这是图示和手段的试验给我羁系着创作的兴趣。希望在里面解读不出形式与风格中那常常带有的褪色的陈词滥调。

感谢老师于明诠先生为集子写序、题签，并从甄选作品到排版一直在敦促慵懒的我。感谢老师陈靖先生为作品集提出宝贵意见。感谢黄群老师为此集出版付出的努力，感谢高承勇兄的辛苦编辑，感谢诸道同仁。

感谢妻子的全心付出与日夜陪伴，一路的支持与宽容。

刘佃坤 戊戌十月记于济南